핑크초코의 종이인형

빨강머리앤
종이구관

경향BP

핑크초코(김경환)

2004년부터 헝겊 인형을 만드는 인형 작가이다.
'PinkChoco핑크초코'라는 유튜브에서 직접 만든 종이인형 종이구관을 소개하고 있다.
블로그와 인스타, 유튜브를 통해 사람들과 소통하고 있다.

블로그 blog.naver.com/kikielf
유튜브 www.youtube.com/c/PinkChoco핑크초코
인스타그램 www.instagram.com/pinkchocodoll

빨강머리앤
종이구관

초판 1쇄 인쇄 2020년 11월 2일
초판 1쇄 발행 2020년 11월 9일

지은이 핑크초코(김경환)

발행인 장상진
발행처 (주)경향비피
등록번호 제2012-000228호
등록일자 2012년 7월 2일

주소 서울시 영등포구 양평동 2가 37-1번지 동아프라임밸리 507-508호
전화 1644-5613 | **팩스** 02) 304-5613

© 핑크초코(김경환)

ISBN 978-89-6952-438-6 13650

 차례

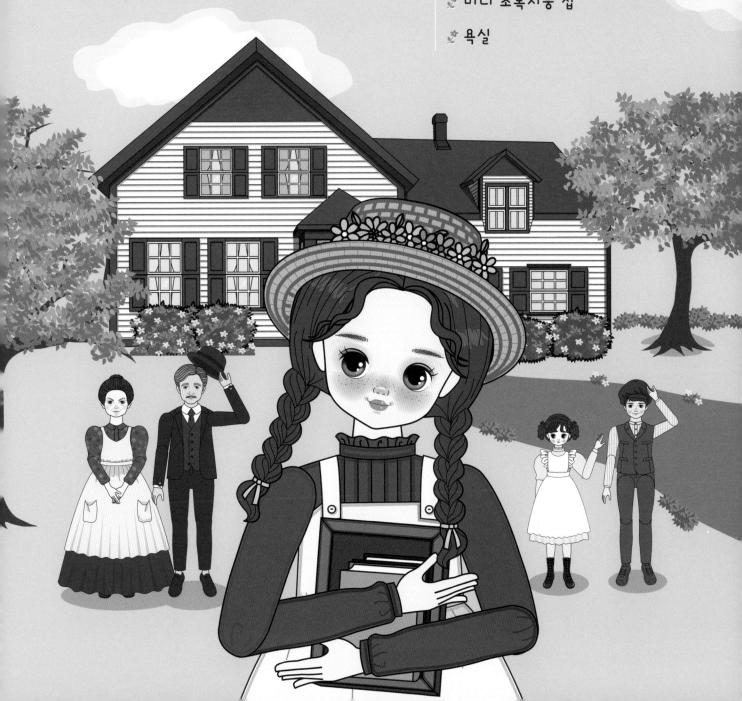

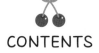

CONTENTS

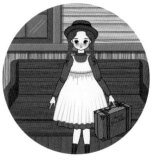

기차역에서 기다리는 앤

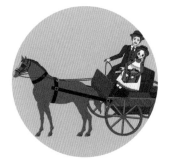

말과 마차를 타고 가는
앤과 매튜

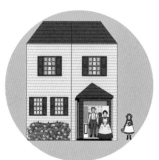

초록지붕 집에 살게 된 앤

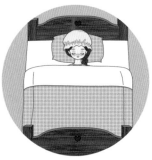

잠자는 앤

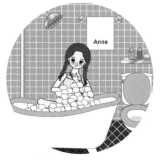

목욕하는 앤

앤과 다이애나

앤의 머리색이 당근 같다고
놀리는 길버트

화가 나서 길버트의 머리를
내리치는 앤

머리카락을 검정색으로
염색하고 싶었던 앤

앤과 다이애나의 파티

아픈 미니메이를 돌보는 앤

길버트의 사과

다이애나와 미니메이

선생님이 된 앤과
앤을 좋아하는 길버트

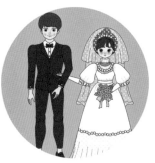

앤과 길버트의 결혼식

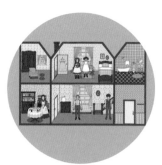

행복한 초록지붕 집

빨강머리앤 종이구관 만드는 방법

🍒 빨강머리앤 종이구관은 **종이 빵끈**을 이용해서 만들 수 있습니다. (※ 비닐 빵끈 X)

🍒 **양면테이프**를 사용하여 붙여줍니다.

🍒 **손 코팅지**를 붙이면 물에 젖거나 찢어지는 것을 방지할 수 있습니다.

PDF 사진 매뉴얼 다운받기

네이버 〉 핑크초코 인형 만들기 〉 종이구관 종이인형 〉
PDF 만드는 방법을 다운받아 인쇄해서 보면서 만드세요.
https://blog.naver.com/kikielf

 YouTube

유튜브 〉 Pinkchoco핑크초코 〉 재생목록 〉 빨강머리앤
종이구관(유튜브에서 핑크초코 종이인형을 검색하세요.)
https://www.youtube.com/c/PinkChoco핑크초코

🍒 도구와 재료

01 큰바늘 또는 송곳(이불바늘 등)

02 양면테이프(12mm 정도 추천)

03 셀로판테이프

04 종이 빵끈

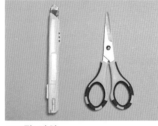

05 칼, 가위

06 자, 딱풀

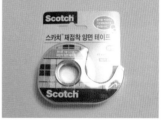

07 재접착 양면테이프(선택)

08 손 코팅지(선택)

🍒 만드는 방법

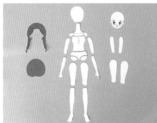

01 선을 따라 가위로 자르기

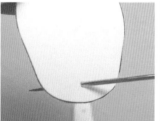

02 구멍 뚫어주기

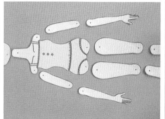

03 구멍 뚫은 모습

04 종이빵끈의 철사 양옆 잘라내기

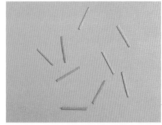

05 1cm 정도 길이로 잘라주기

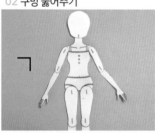

06 종이 빵끈을 반으로 접어 끼워주기

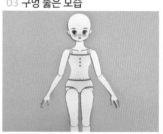

07 얼굴, 팔, 다리 붙여주기

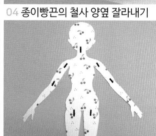

08 뒤에서 본 모습

09 머리 선에 맞춰서 양면테이프 붙여주기

10 양면테이프 종이 떼어내기

11 앞머리 붙이기

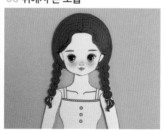

12 머리에 끼우기

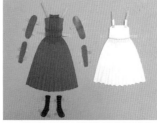

13 원피스에 종이 빵끈 잘라 붙이기

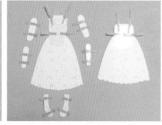

14 셀로판테이프 붙인 뒷 모습

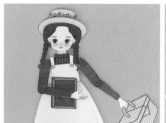

15 옷 입혀주기

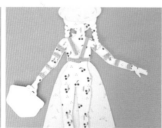

16 뒤에서 본 모습

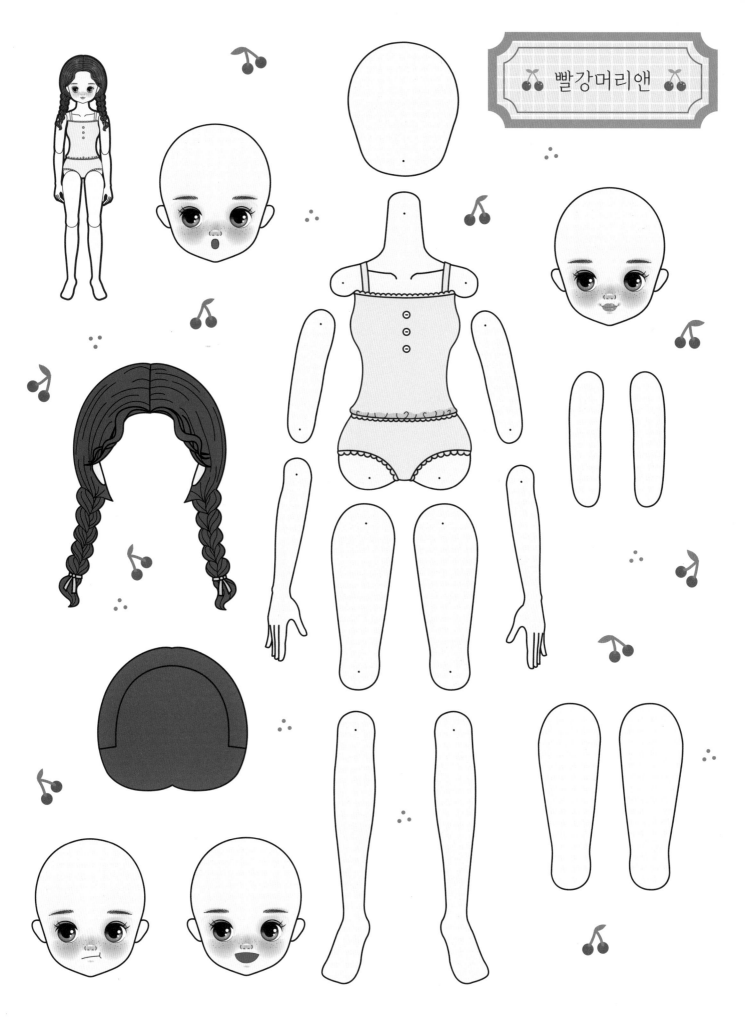

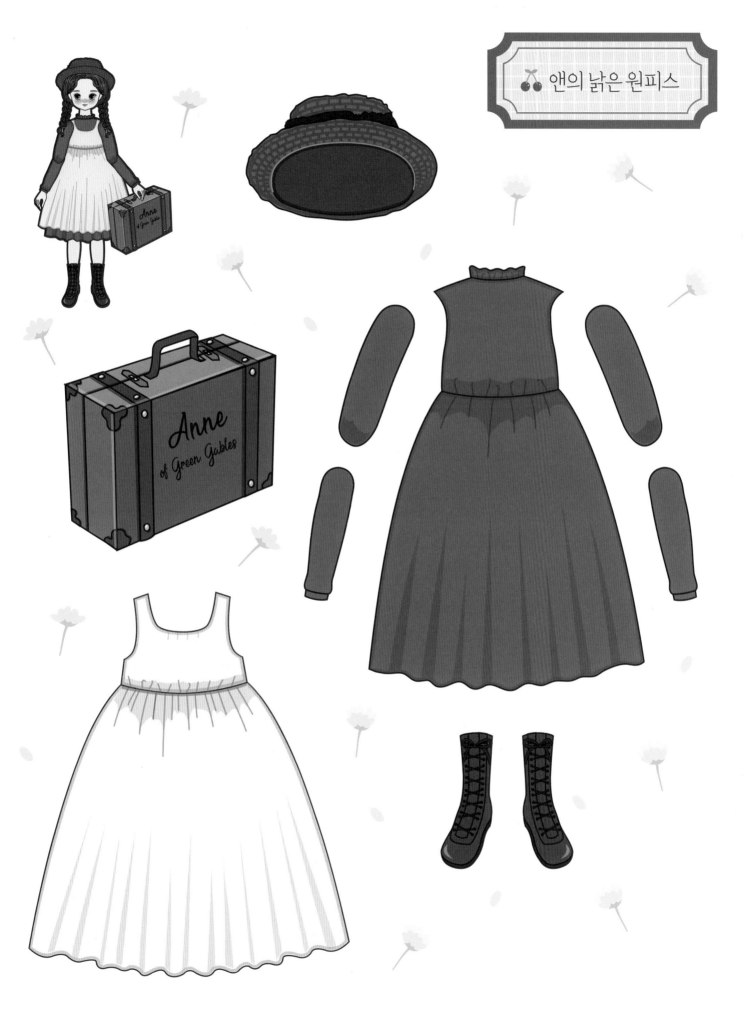

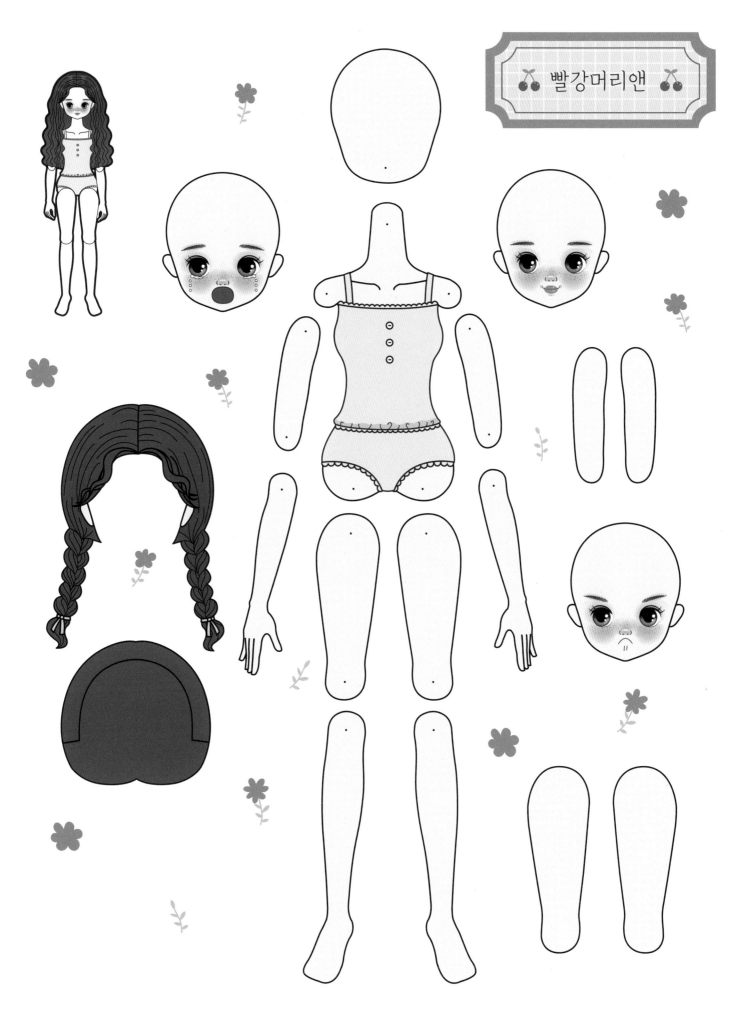

빨강머리앤

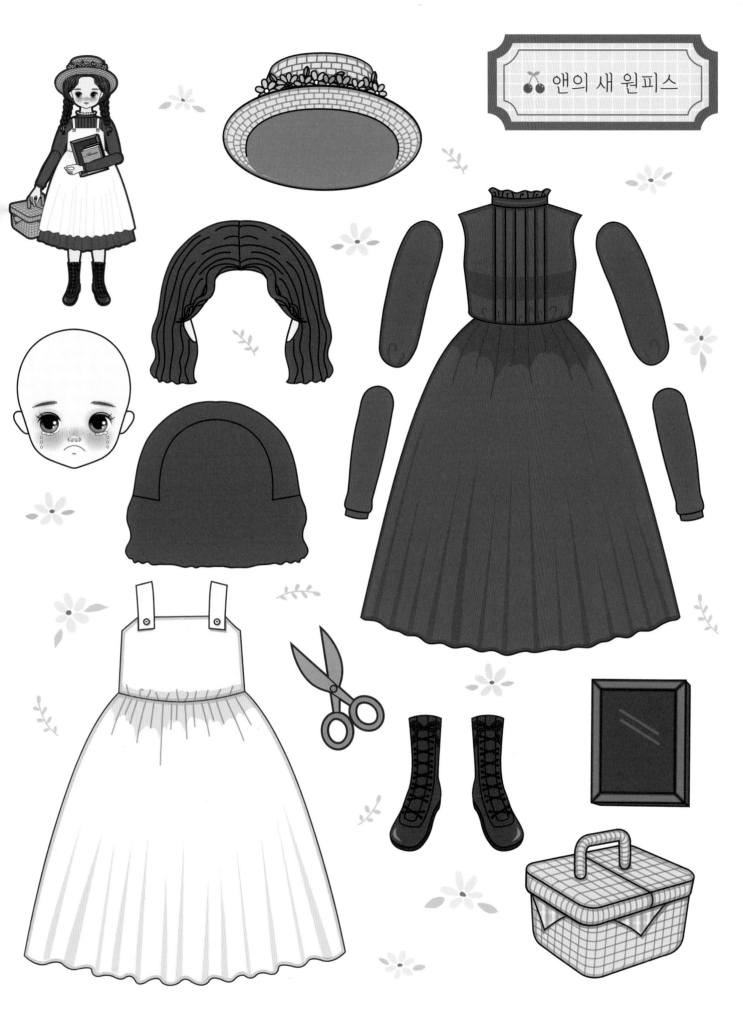

앤의 새 원피스

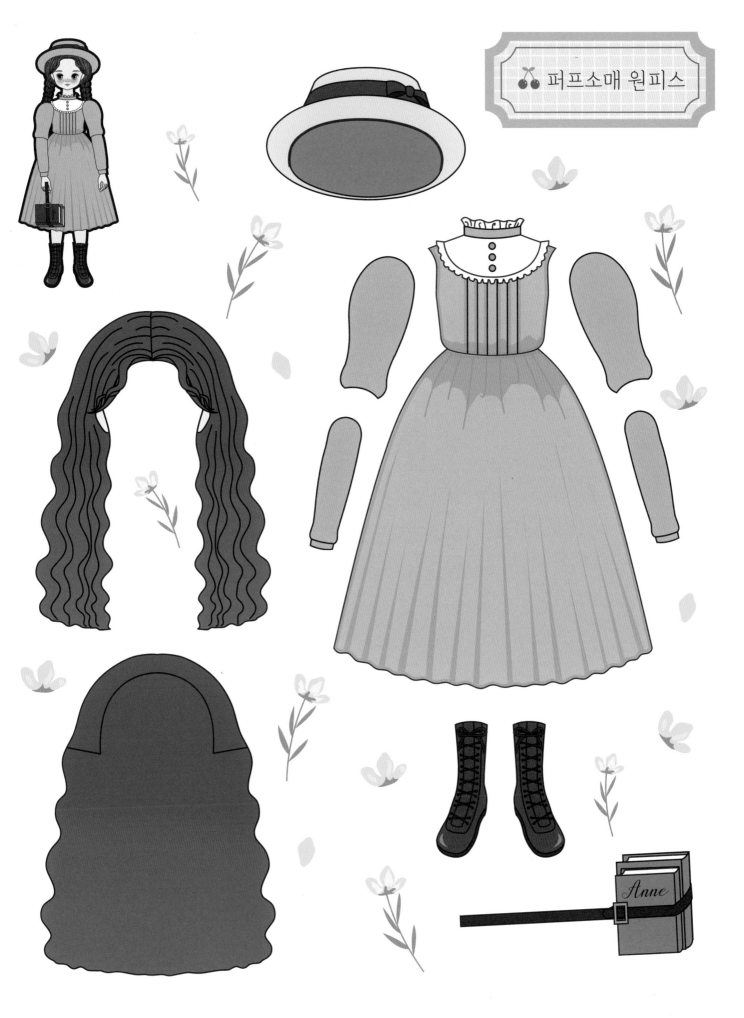

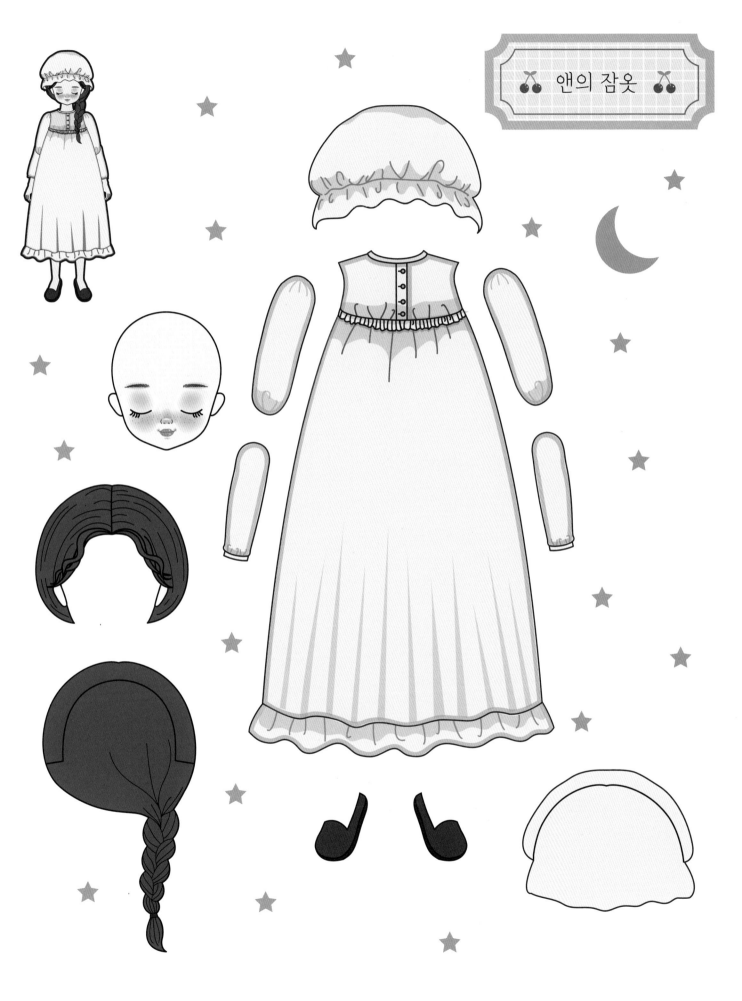

앤의 잠옷

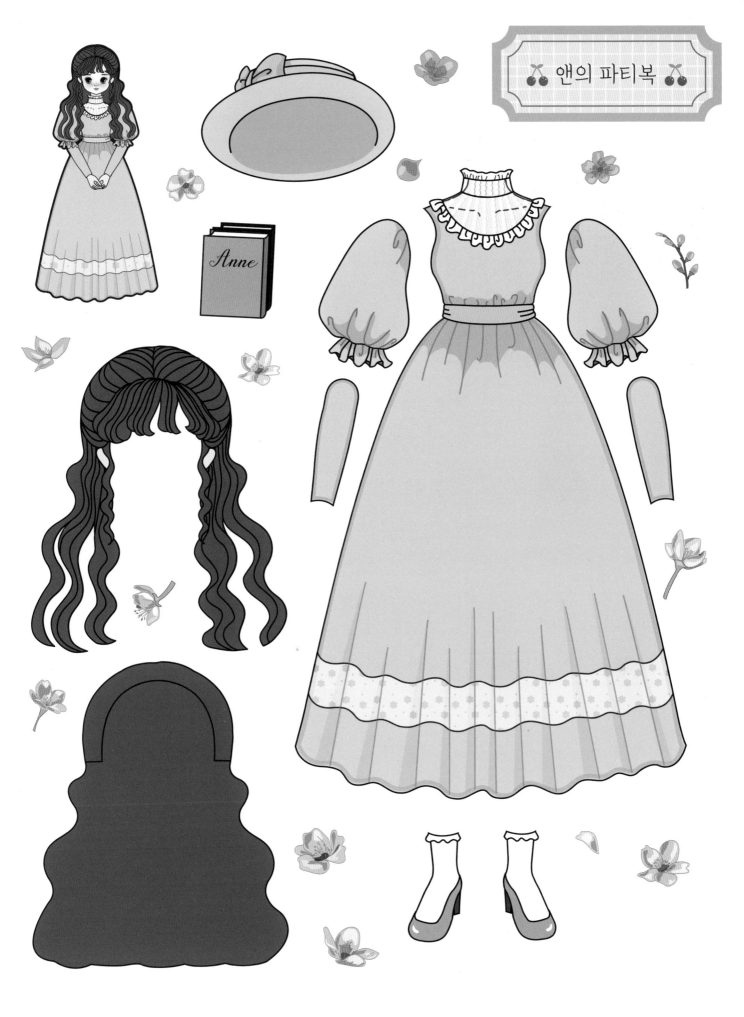

앤의 파티복

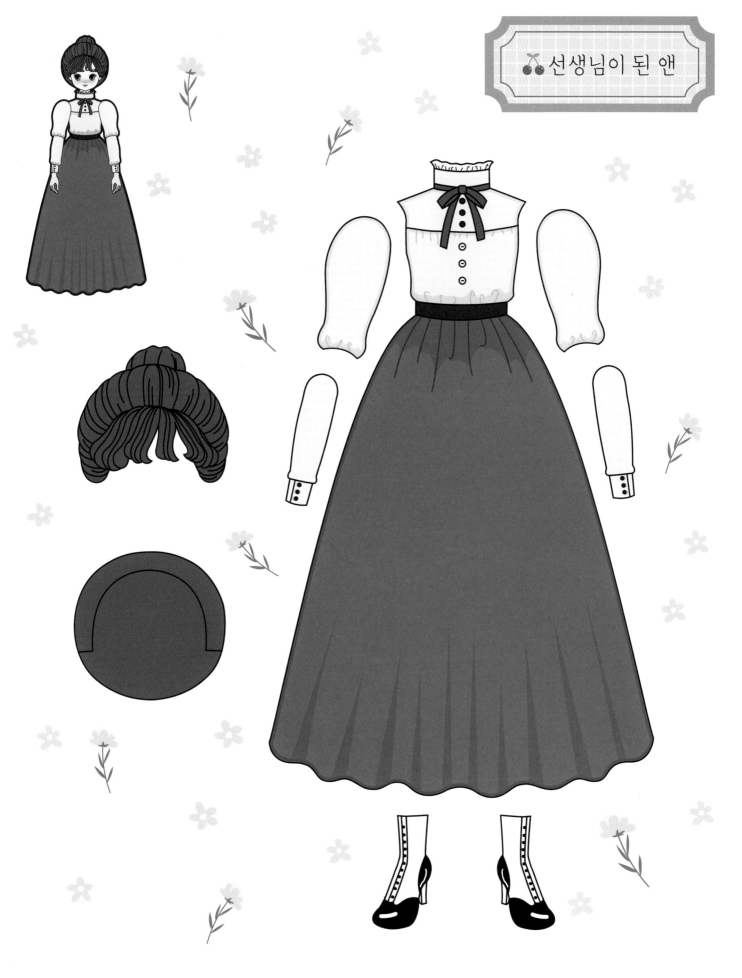

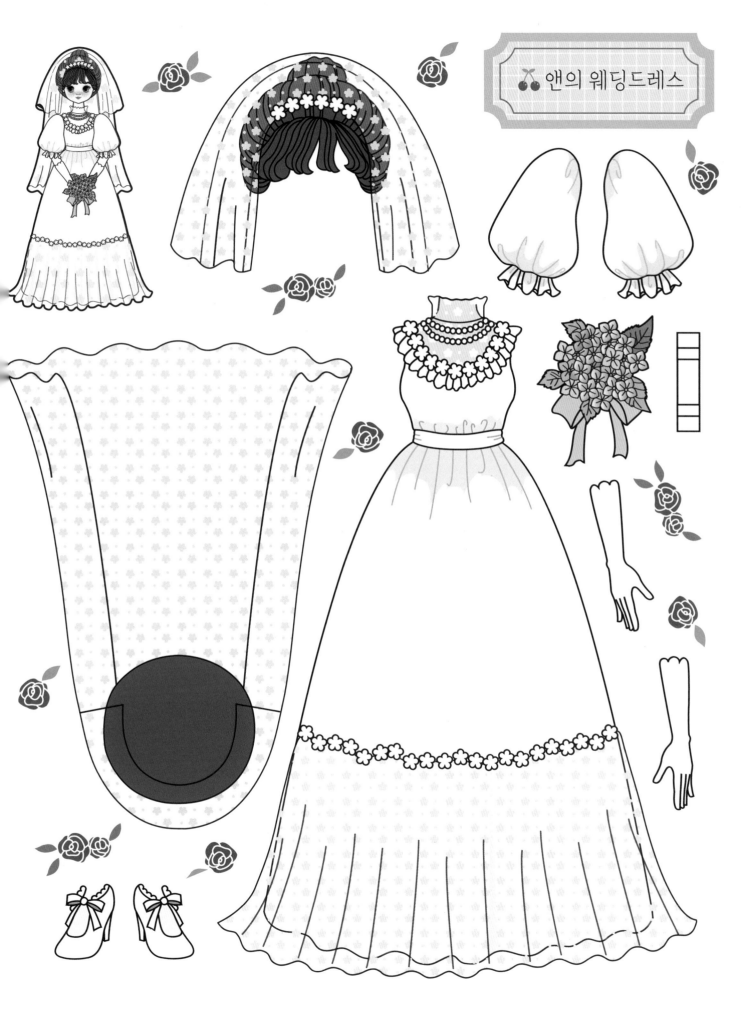

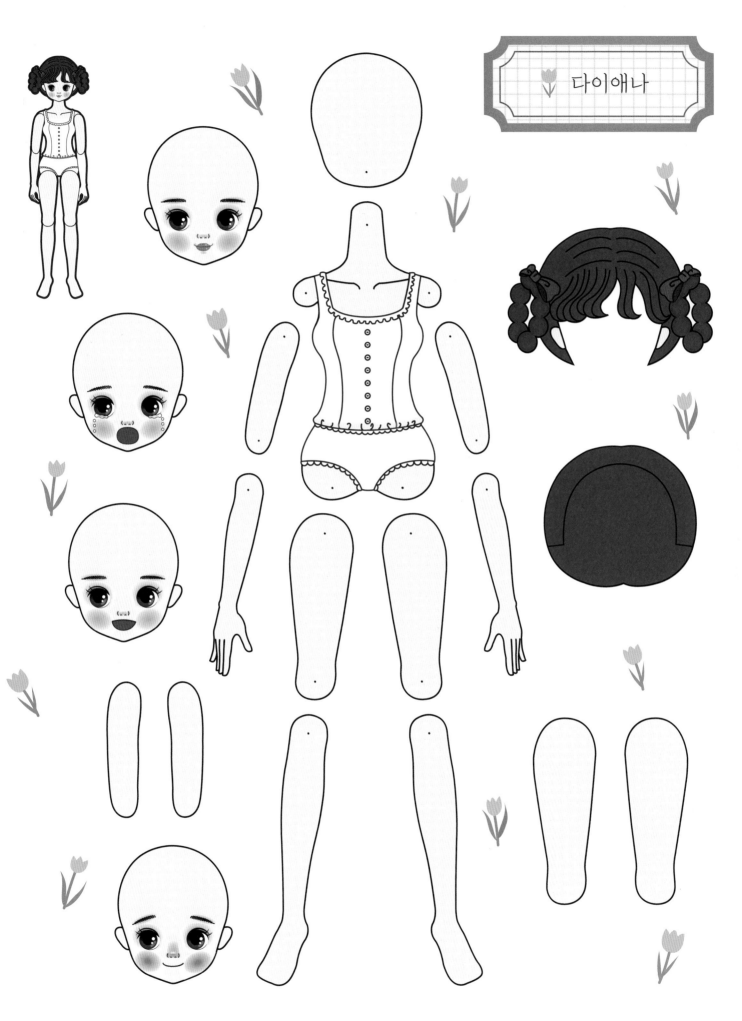

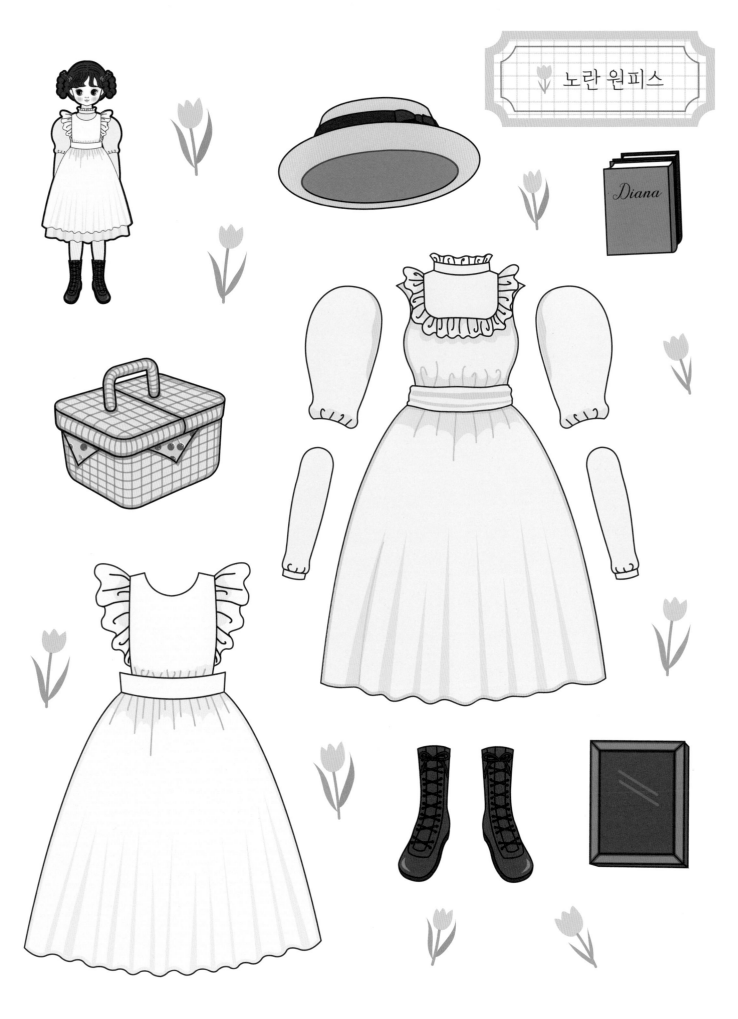

노란 원피스

Diana

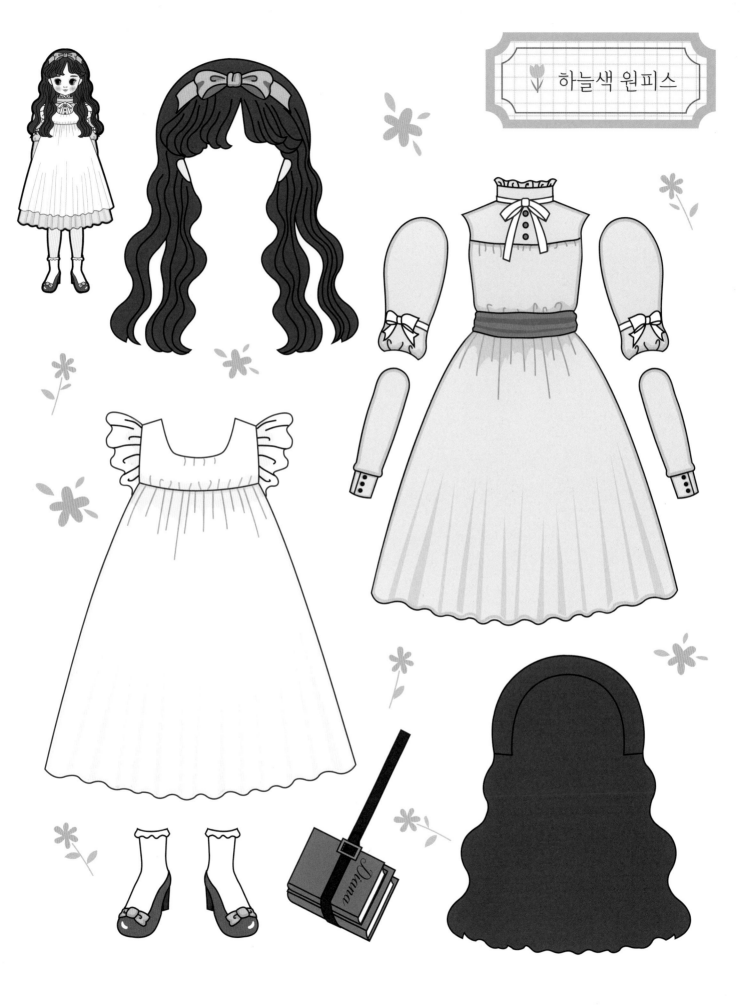

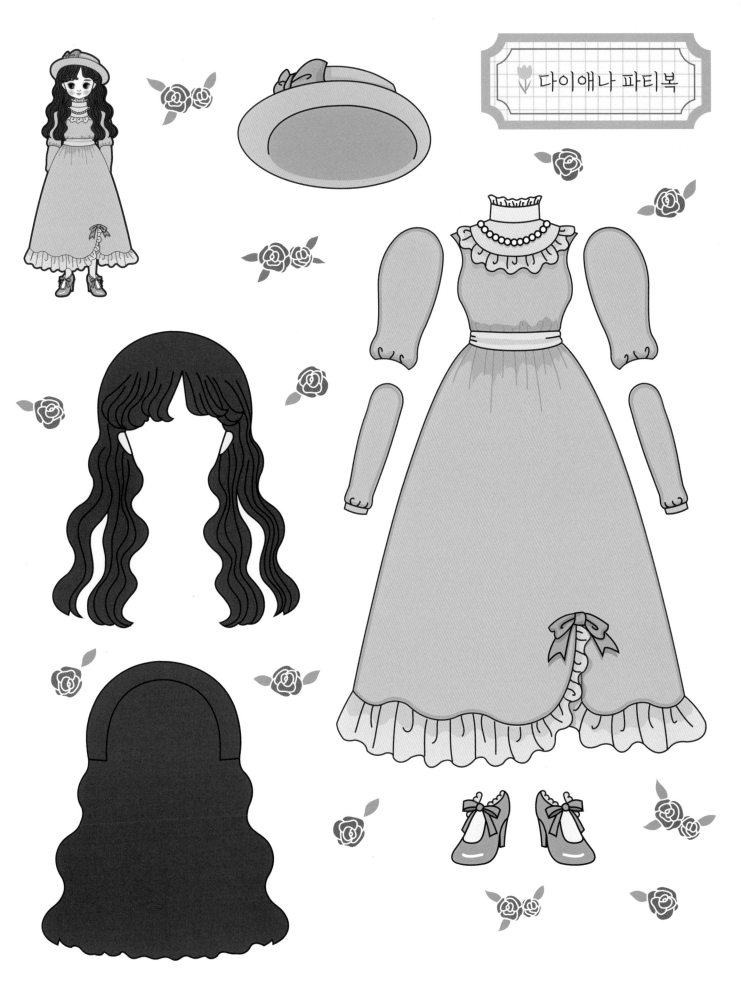

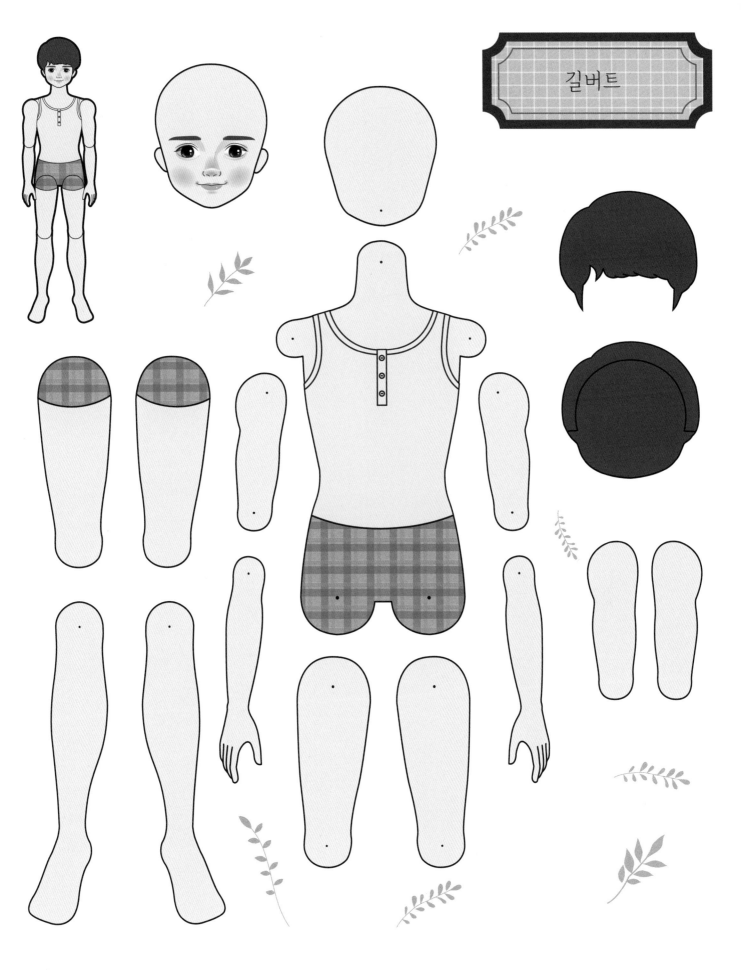

길버트

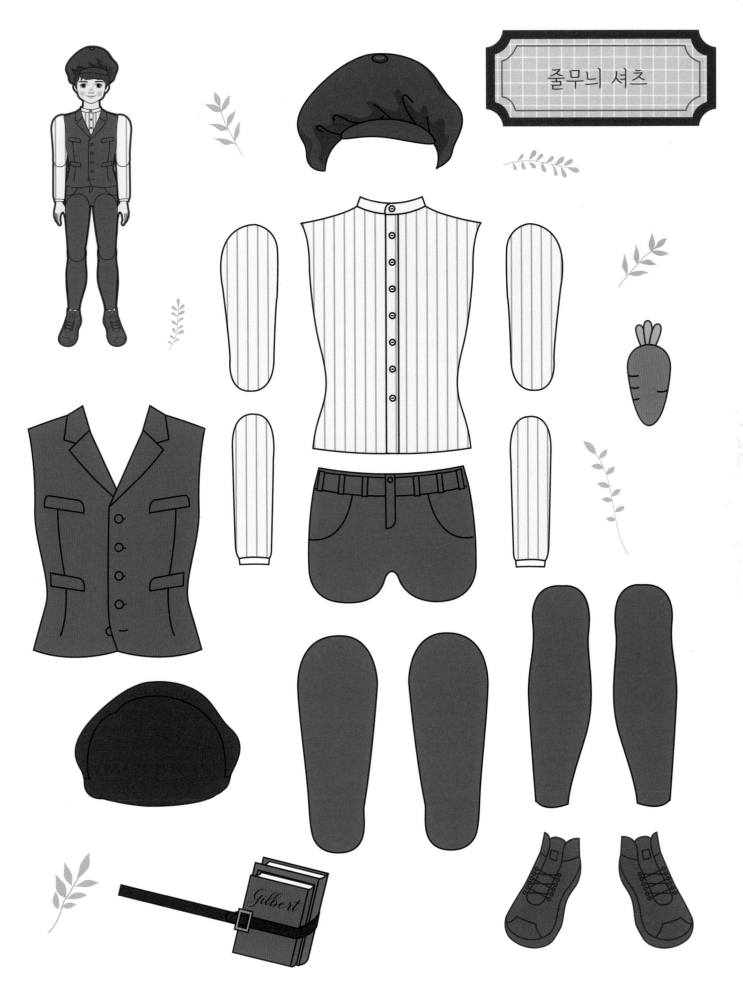

줄무늬 셔츠

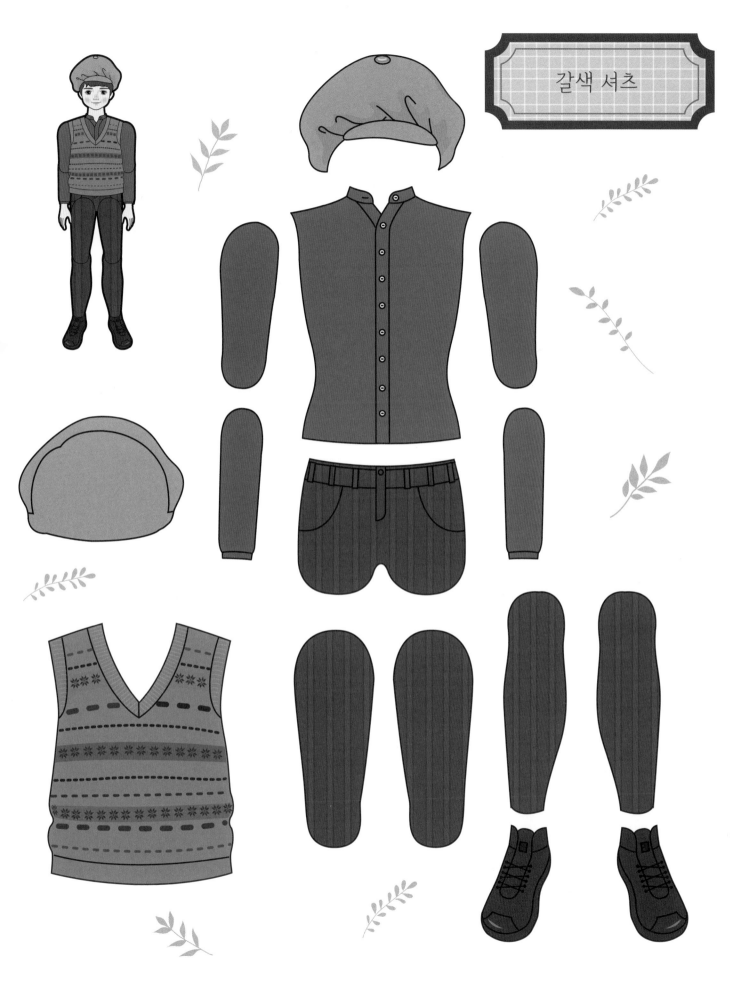

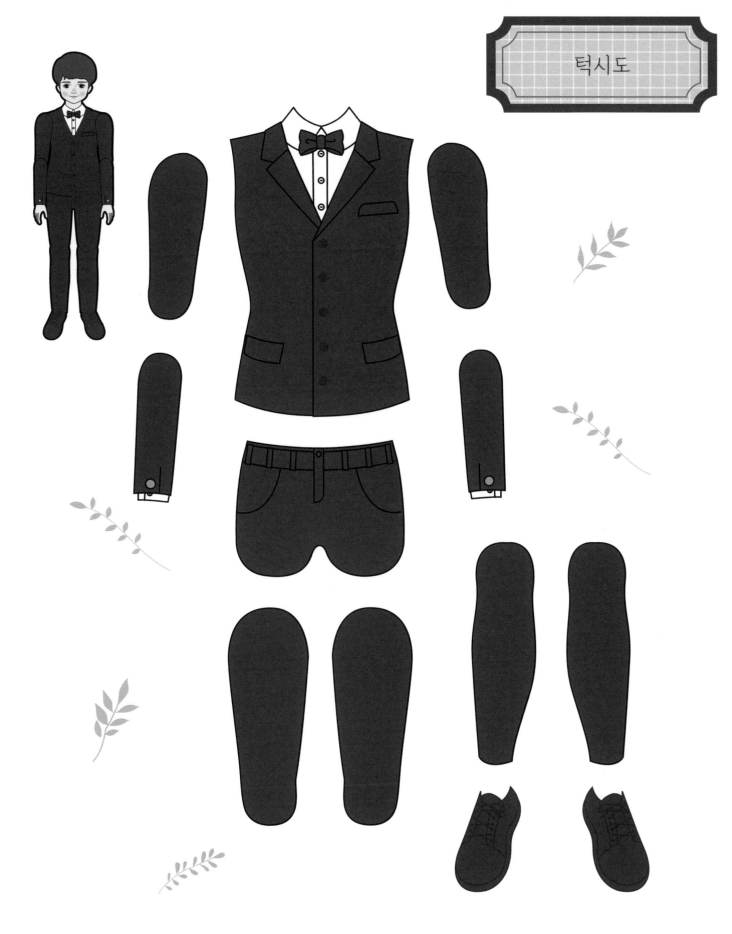

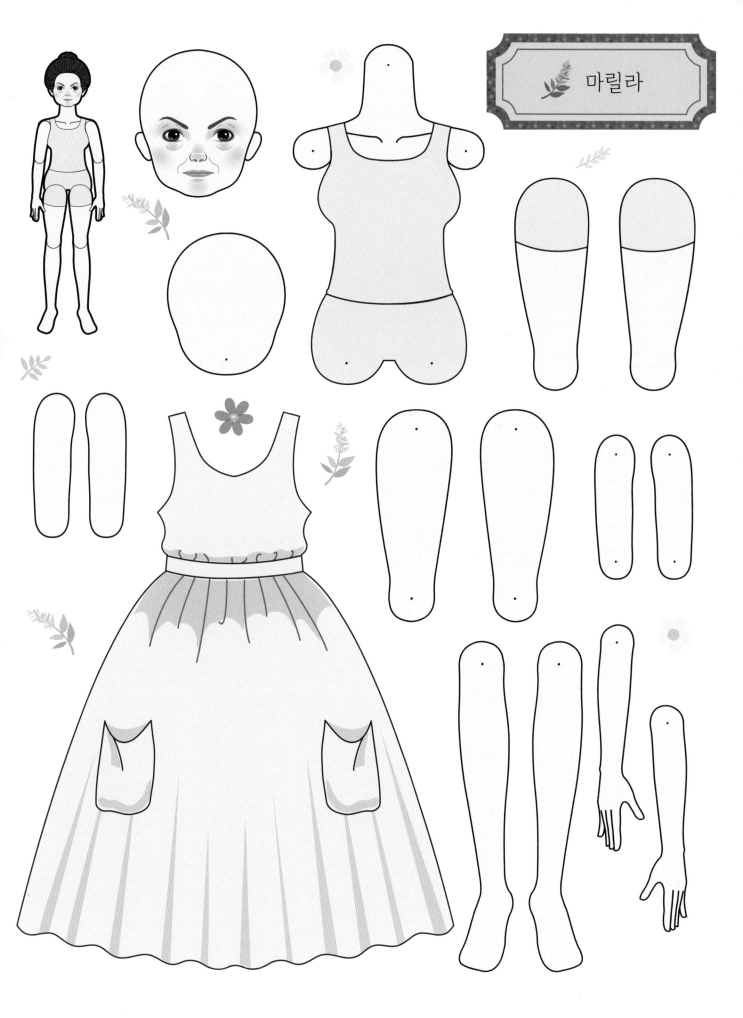

마릴라

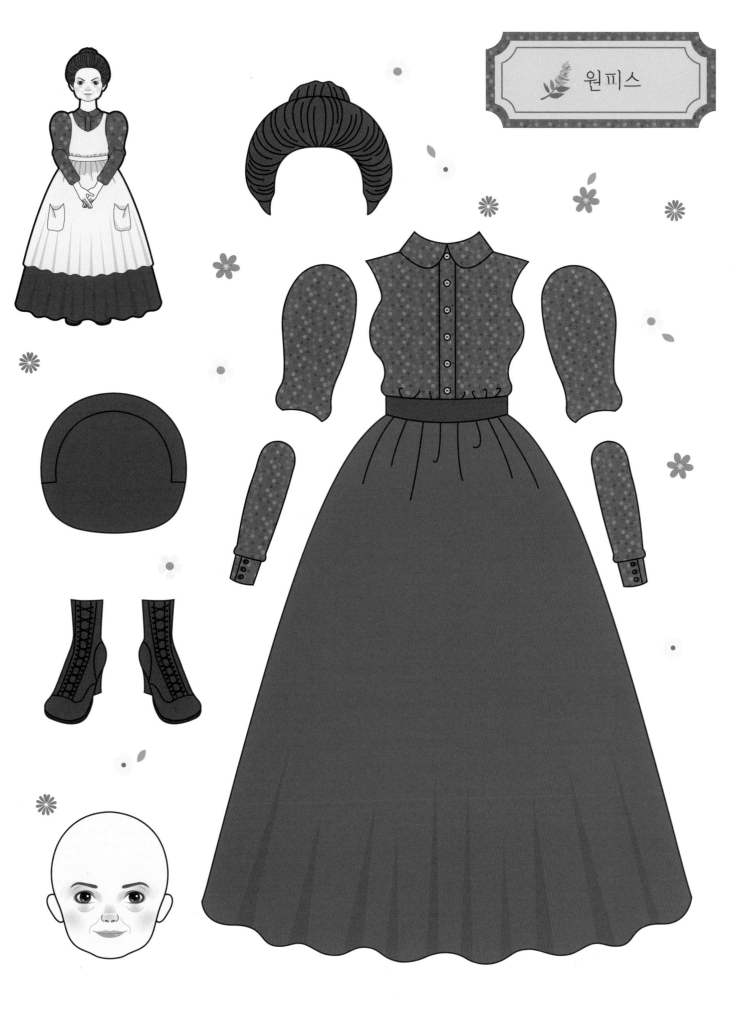

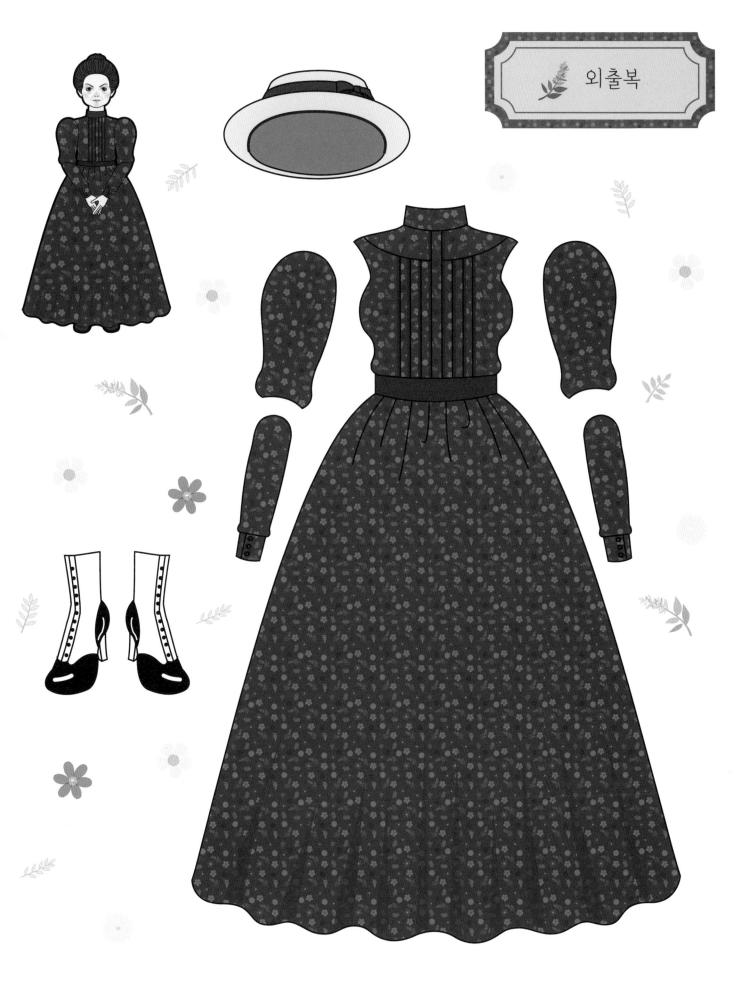

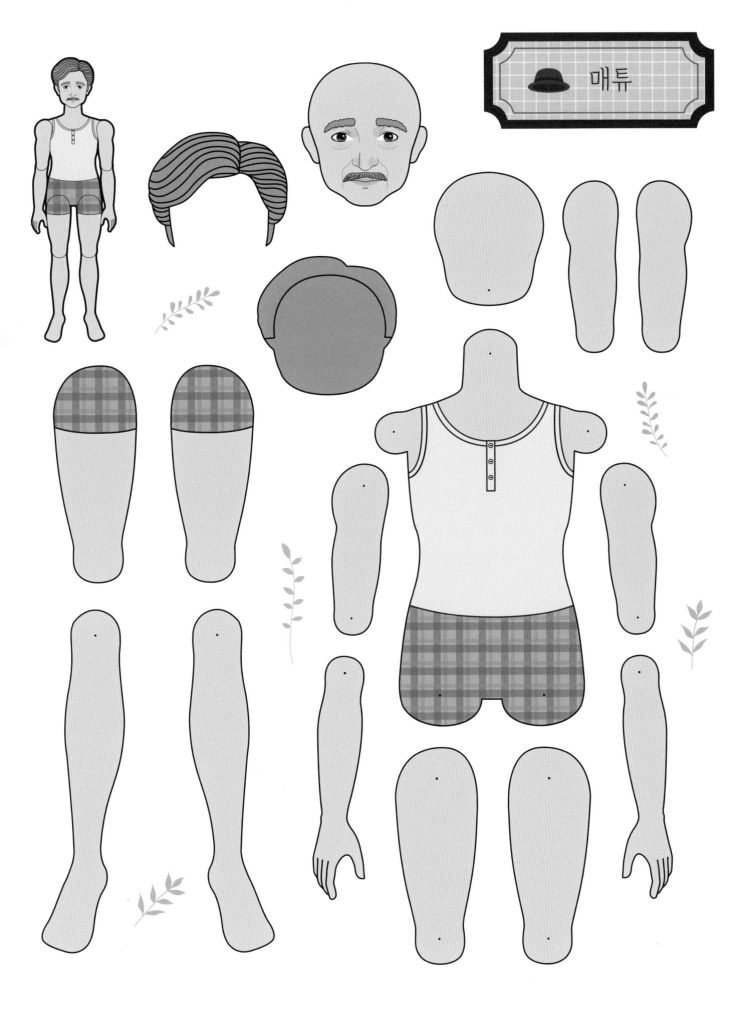

매튜

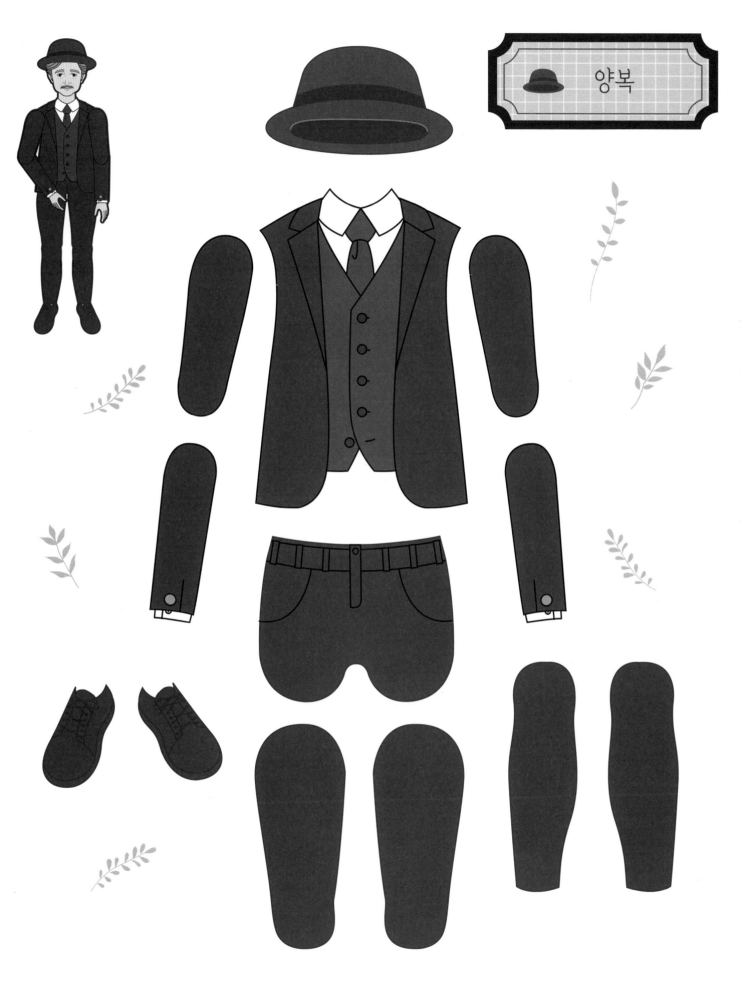

양복

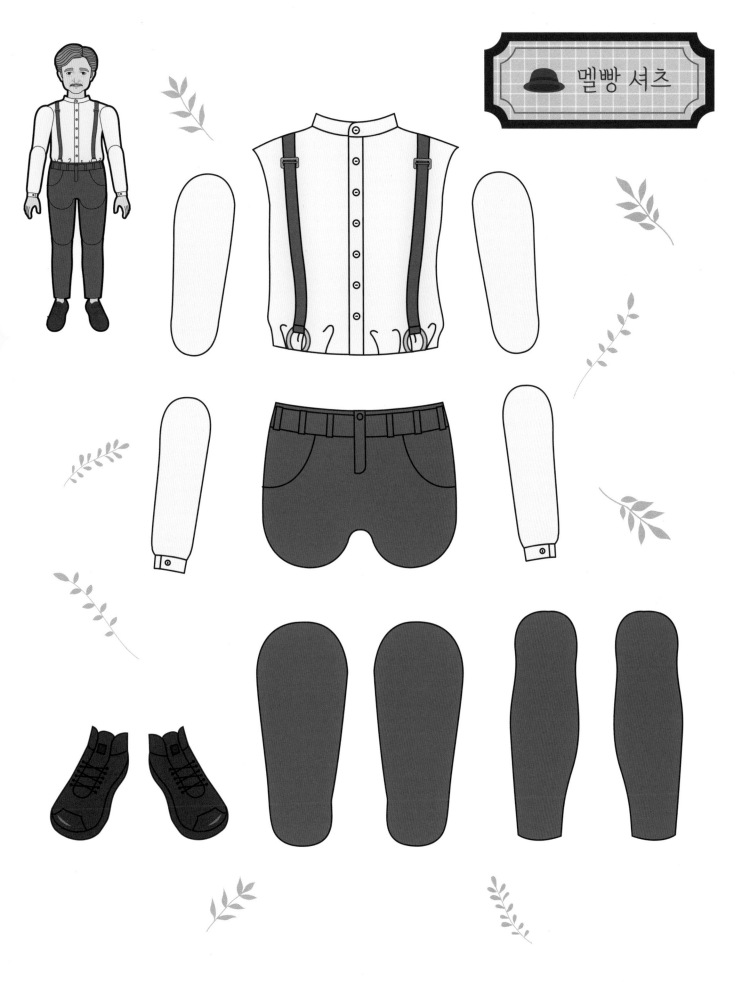

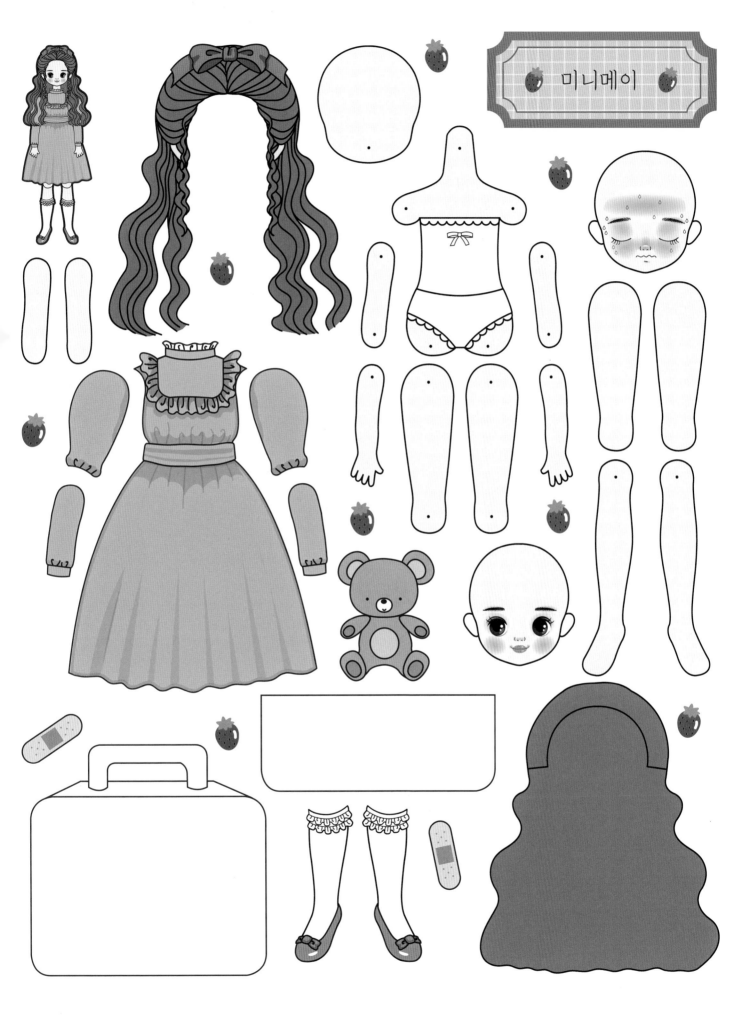

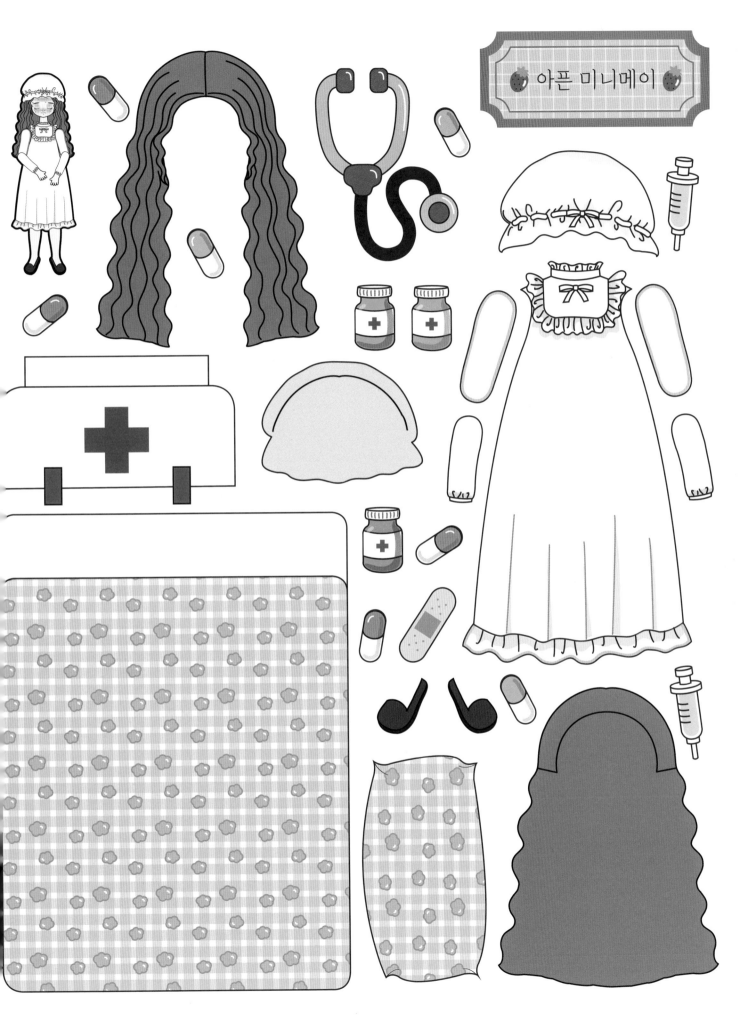

아픈 미니메이

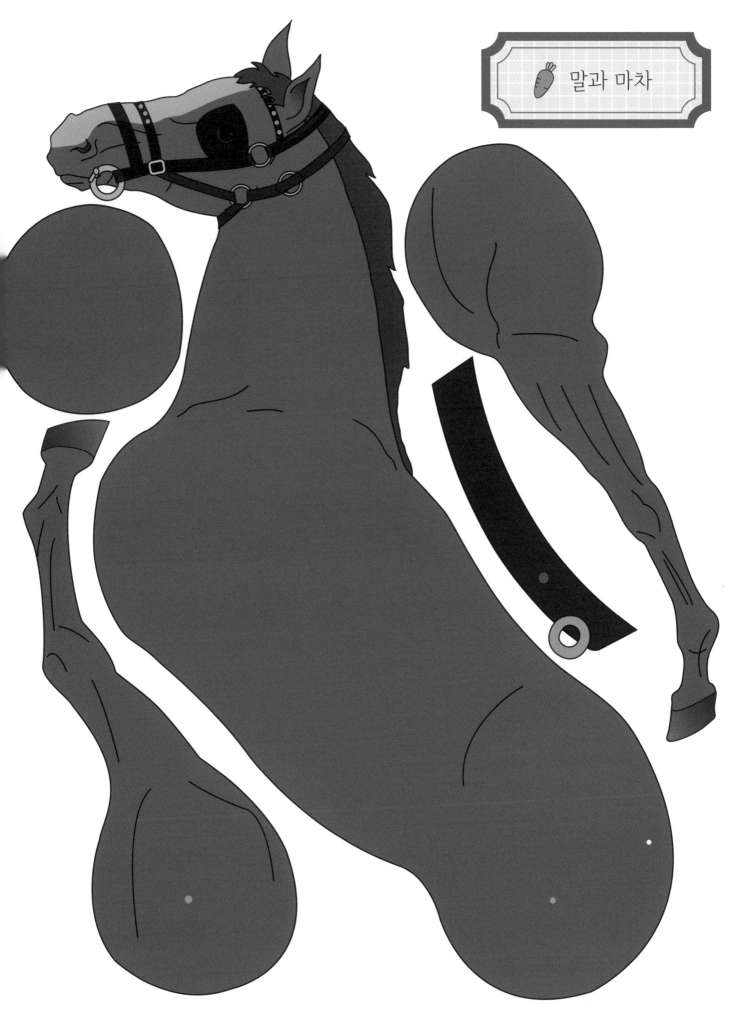

말과 마차

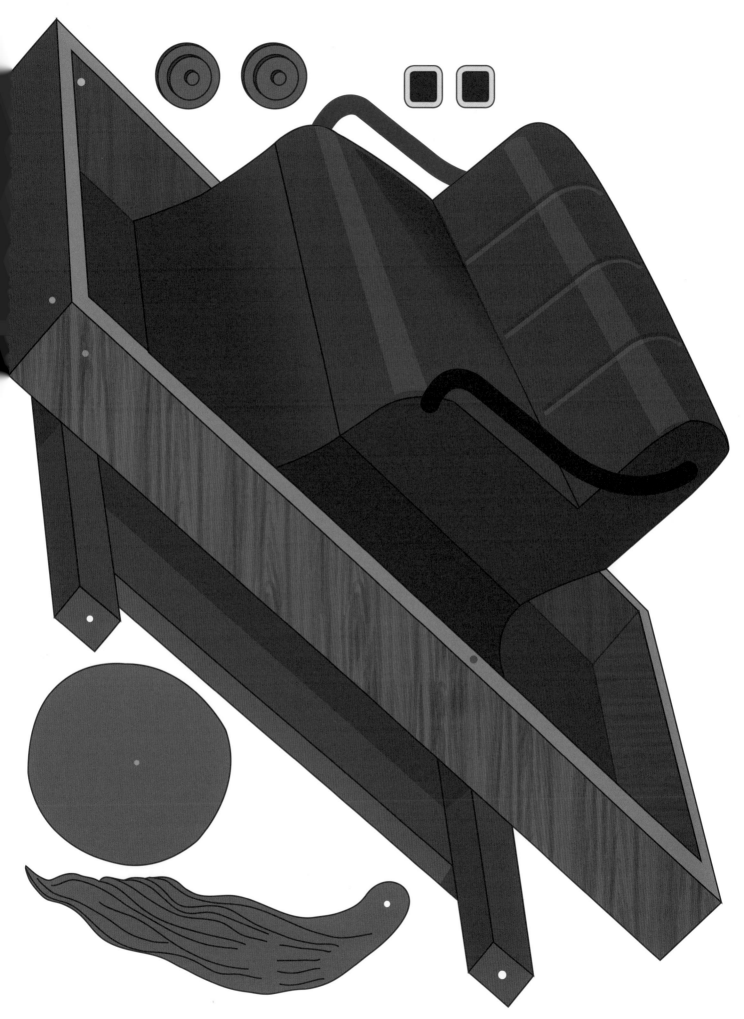

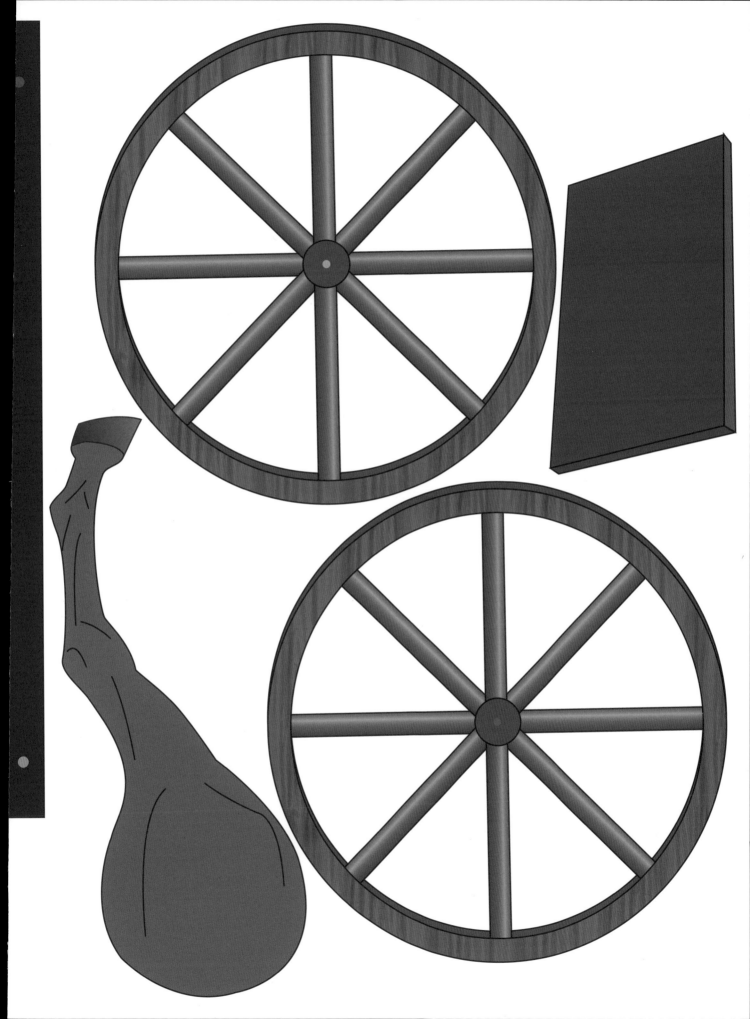

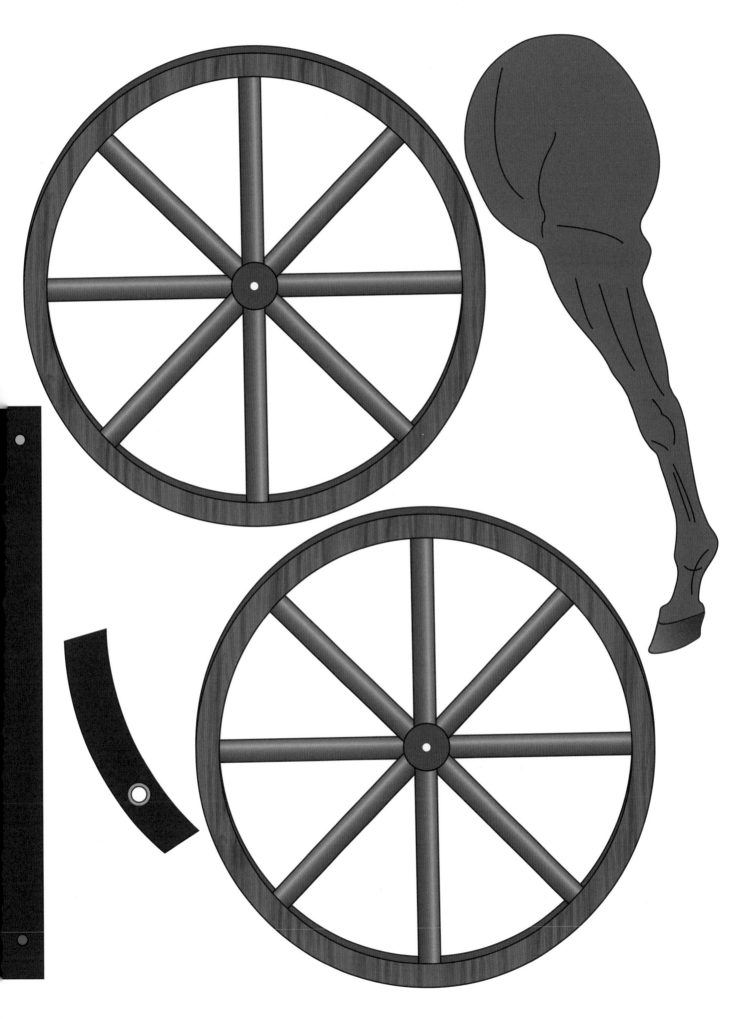

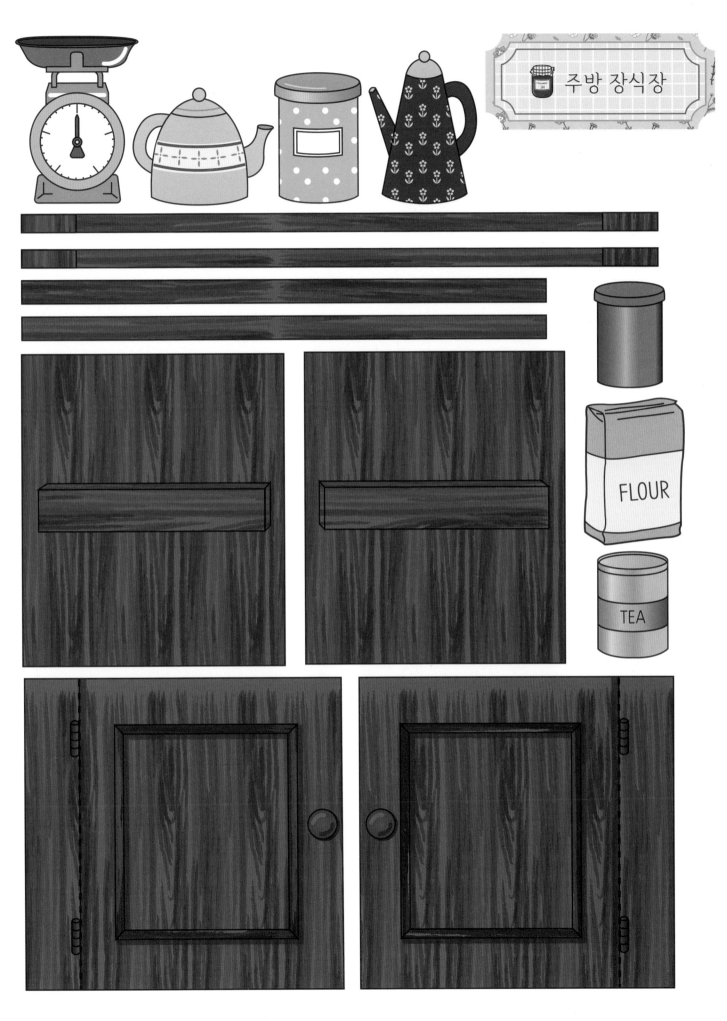

주방 장식장

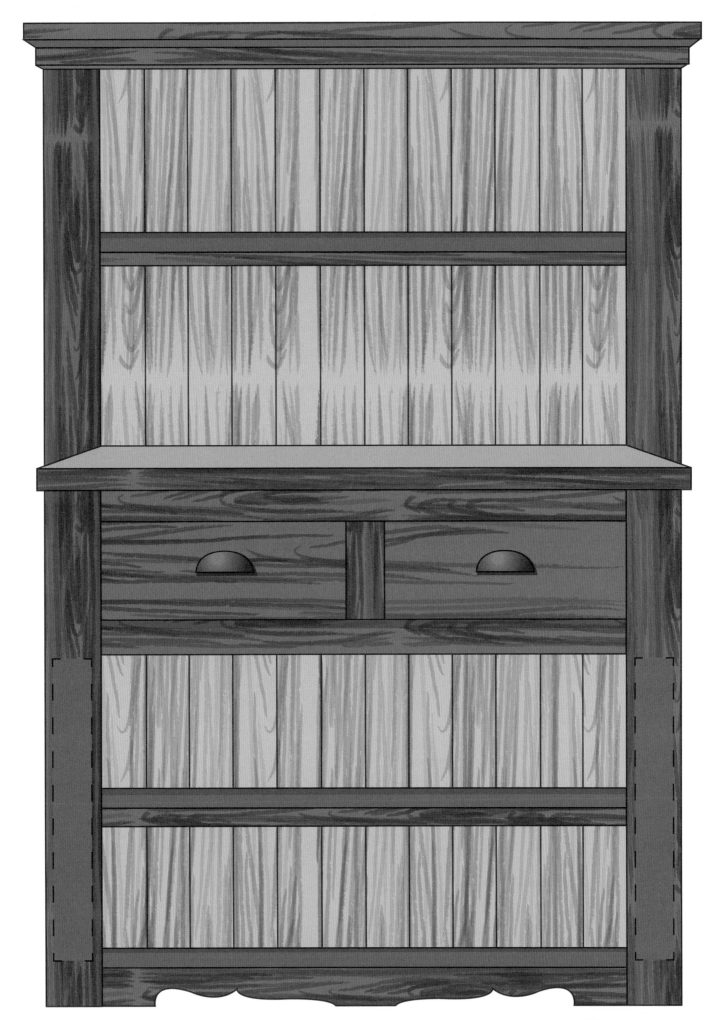

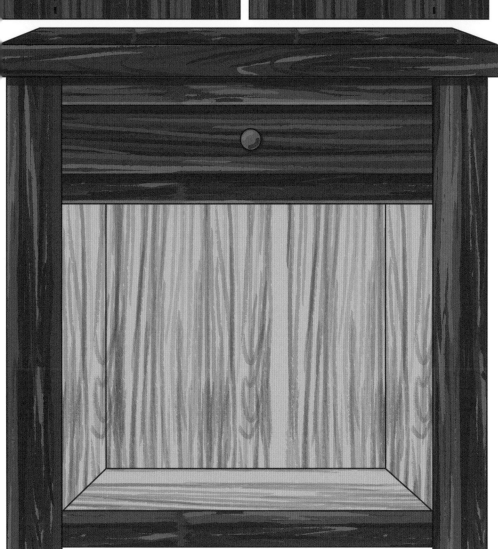

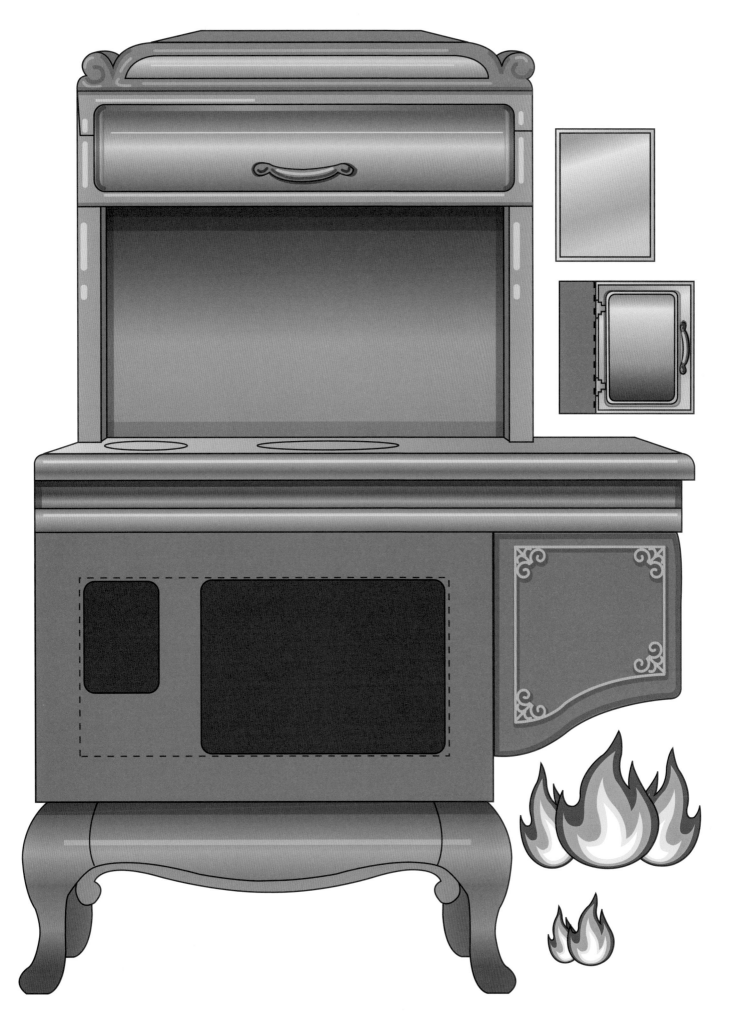

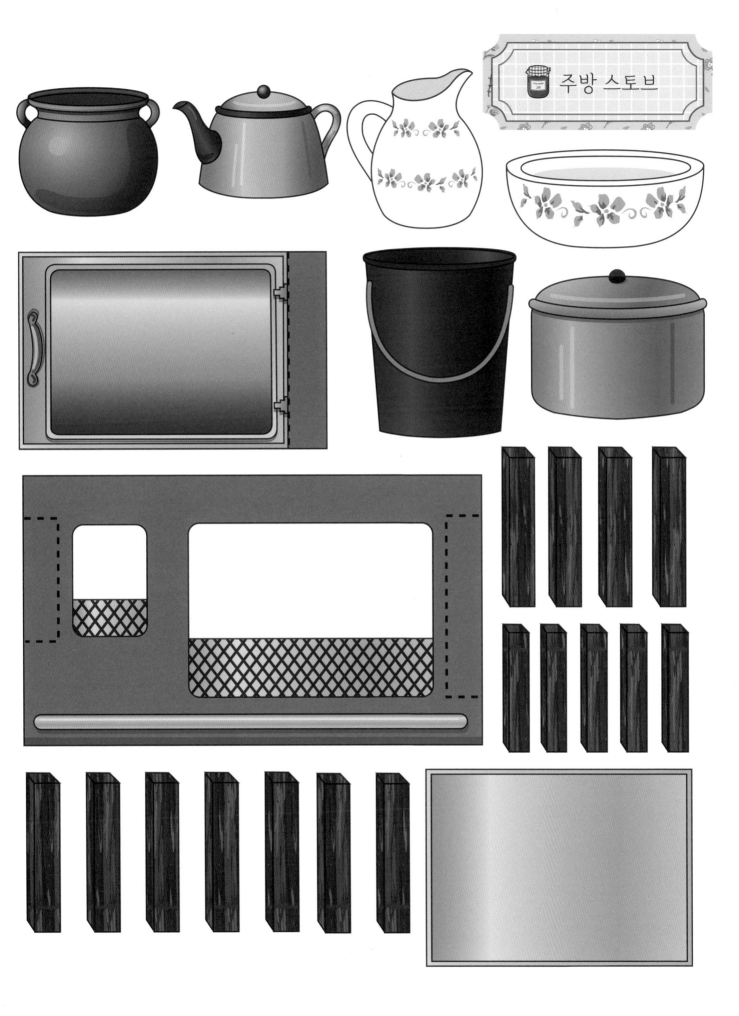

주방 스토브

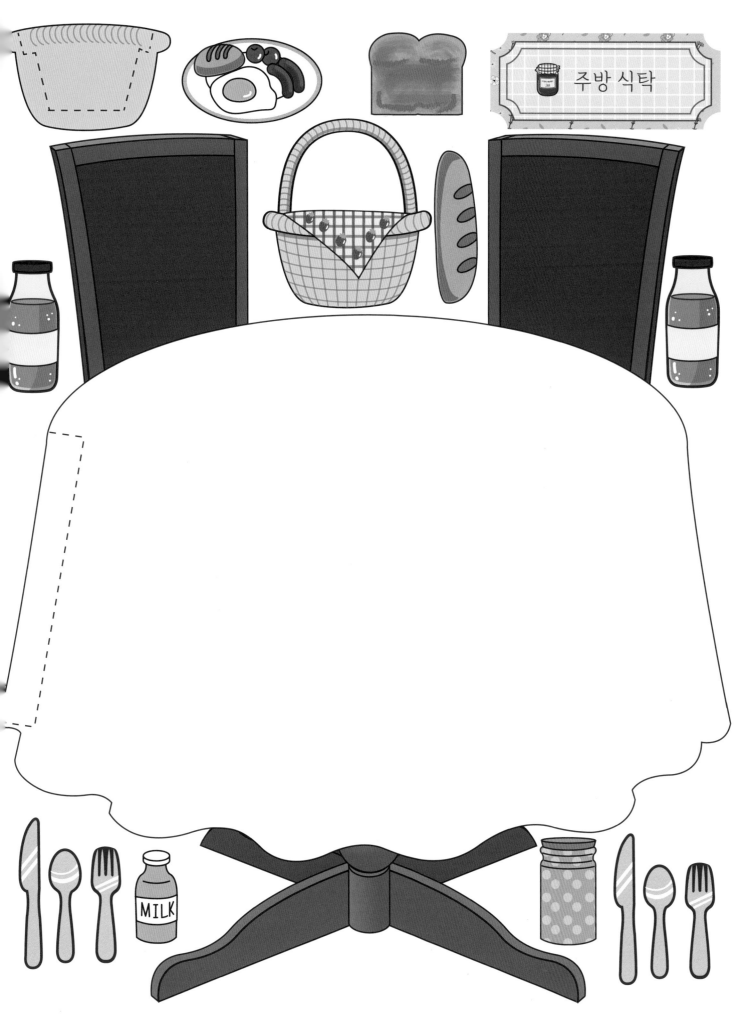

주방 식탁

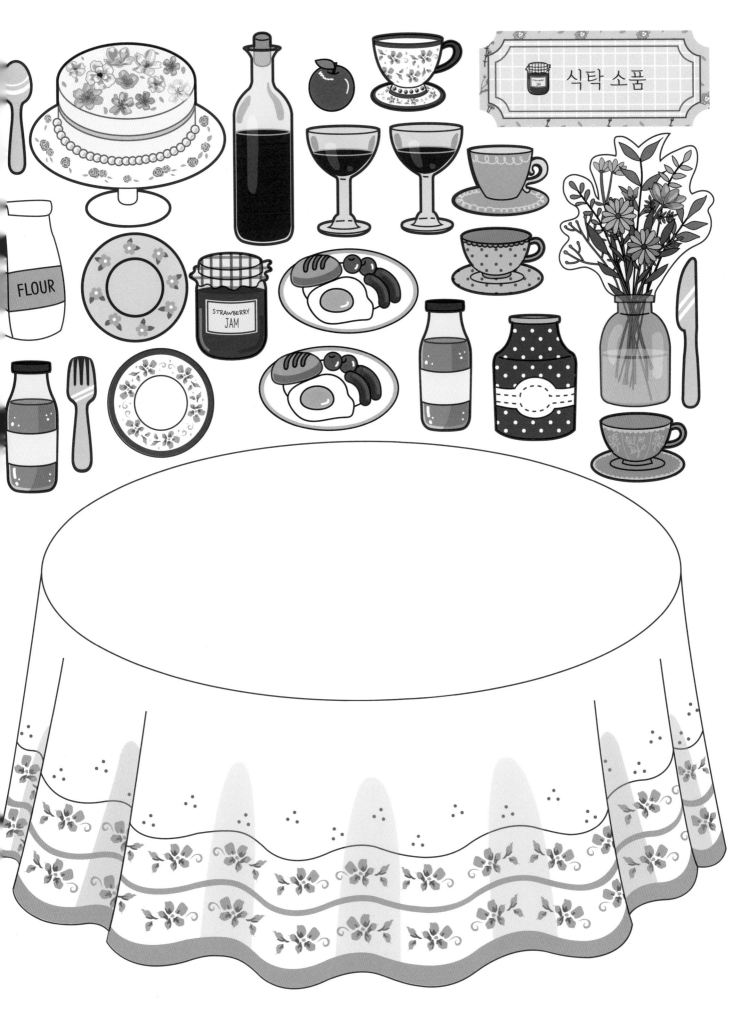

식탁 소품

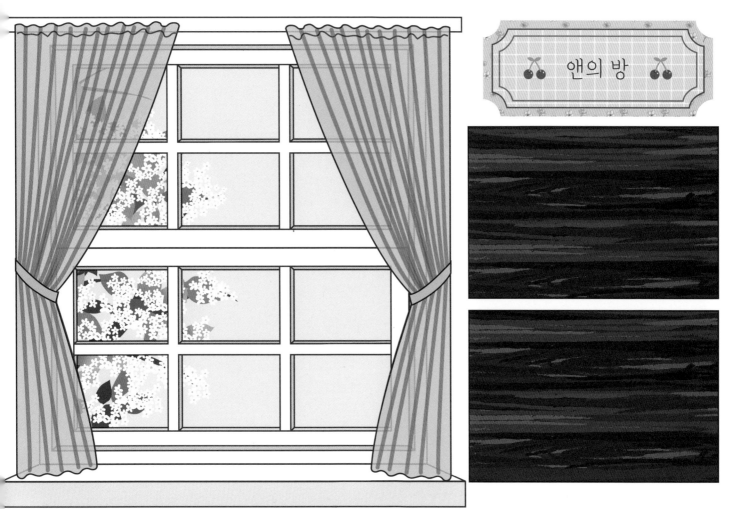

앤의 방

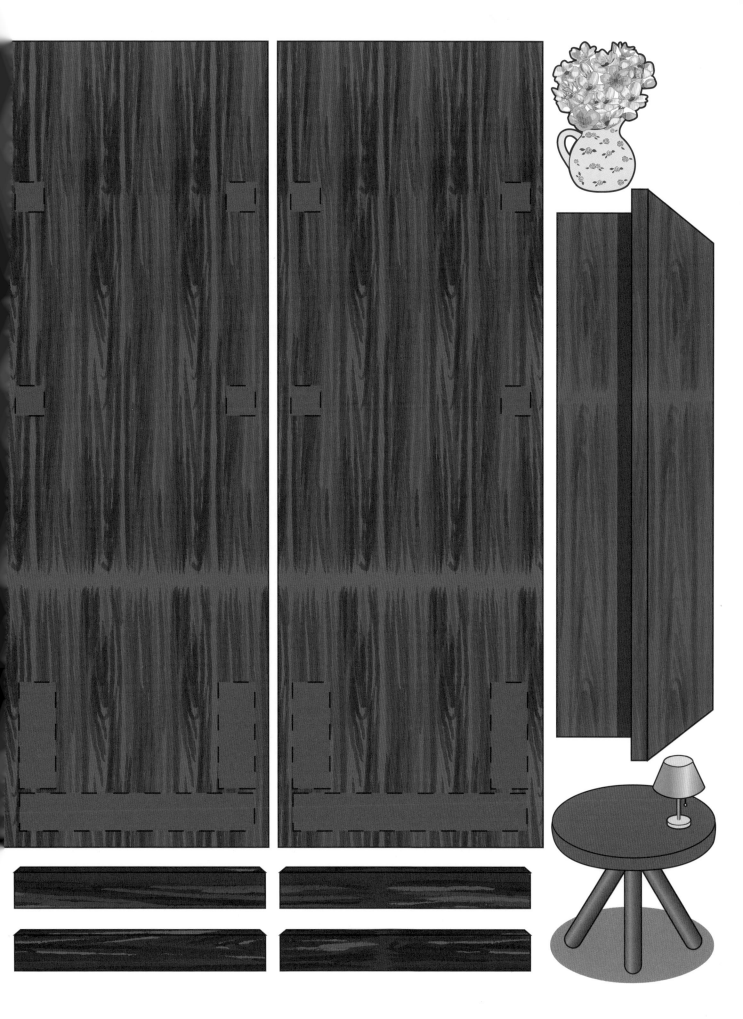

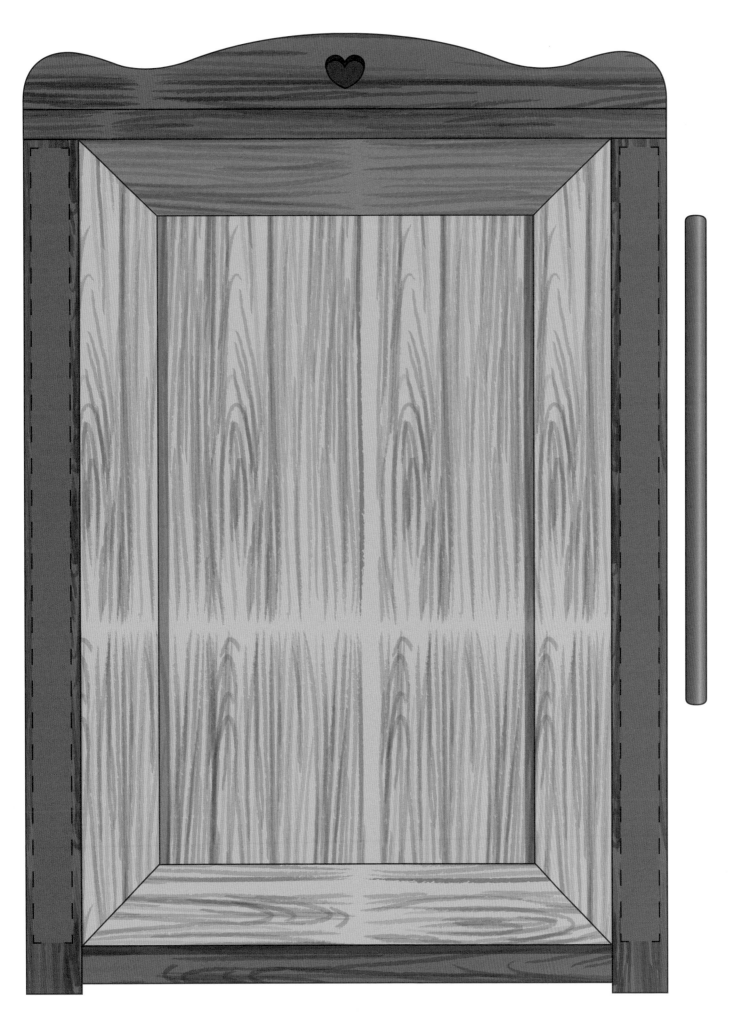

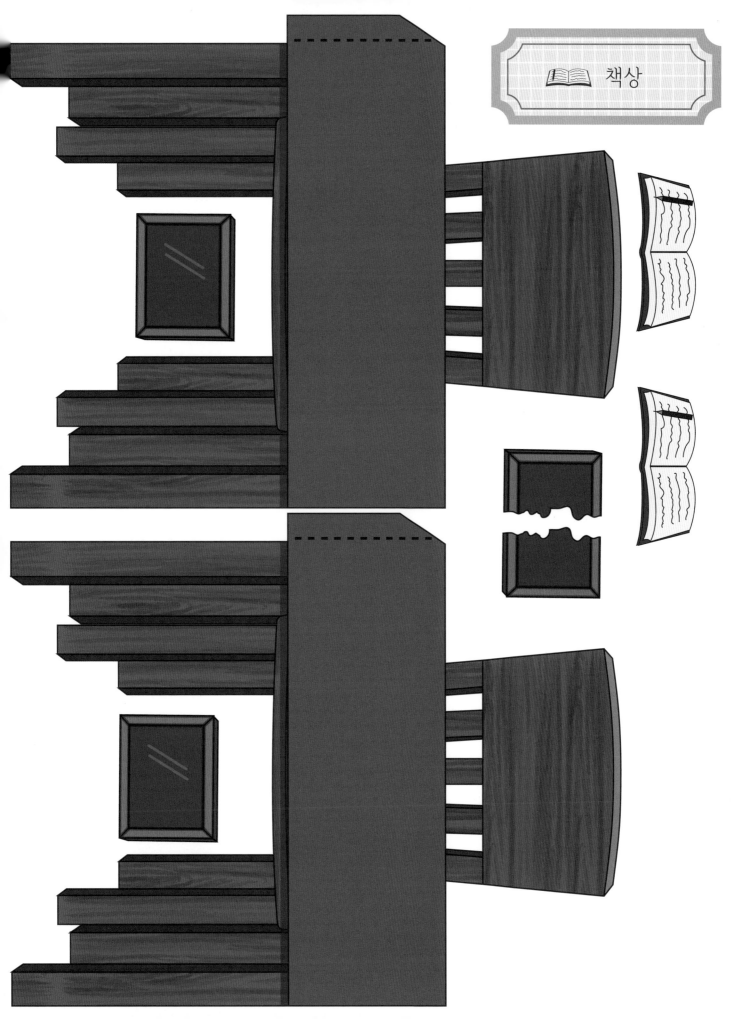

책상

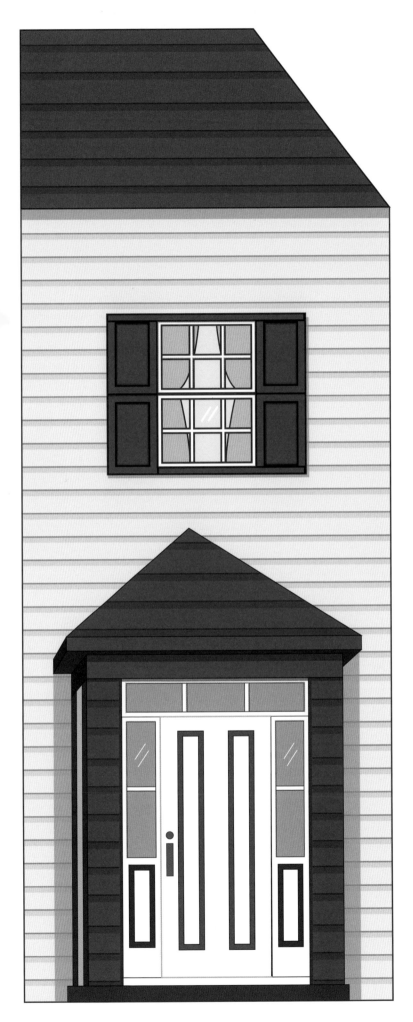

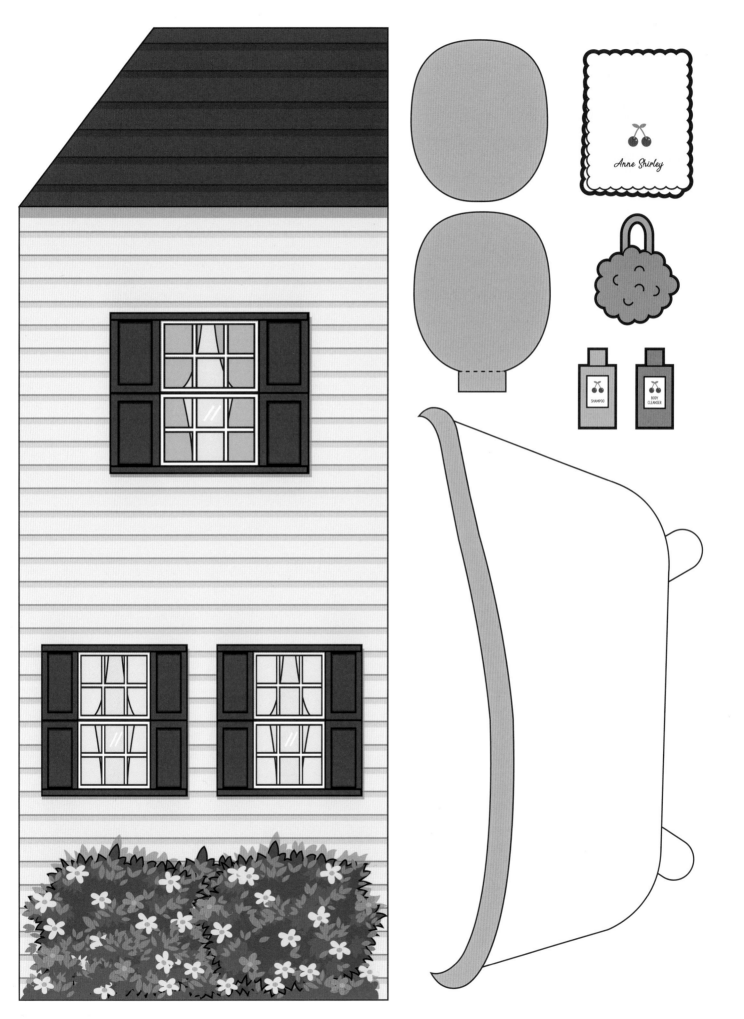

Anne Shirley

SHAMPOO

BODY
CLEANSER

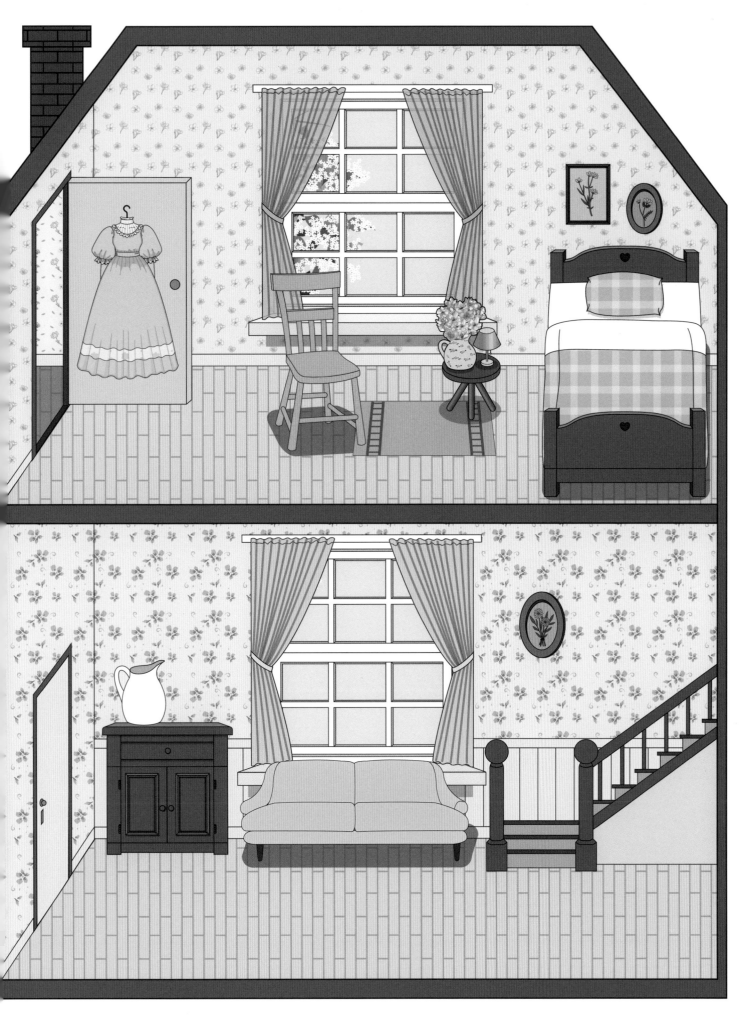

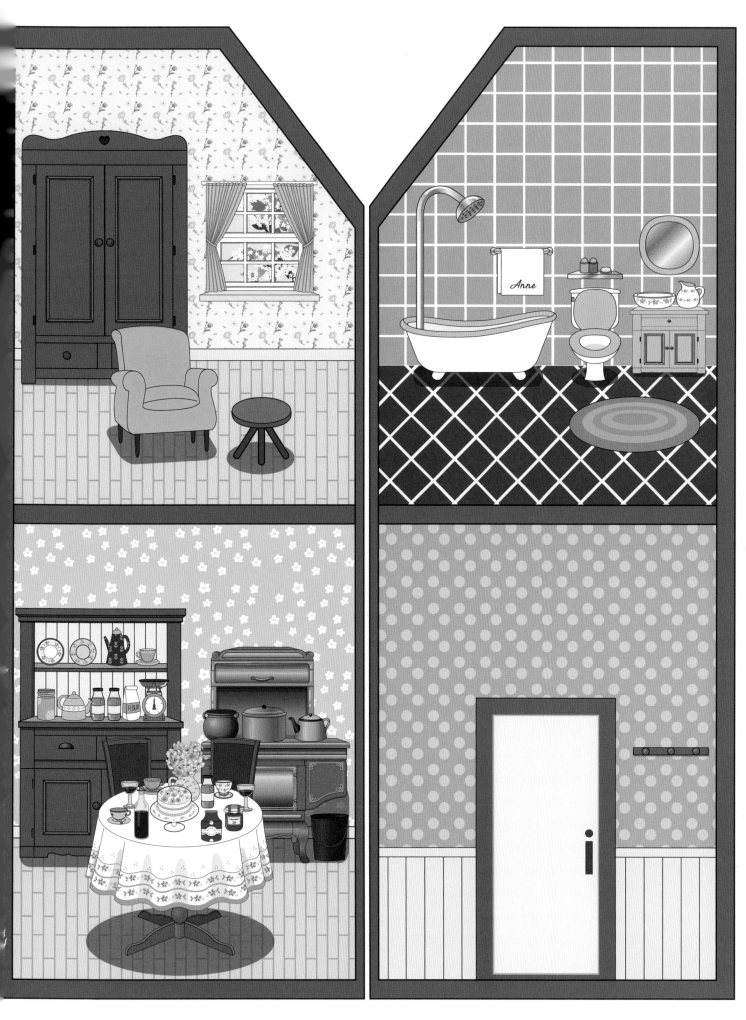

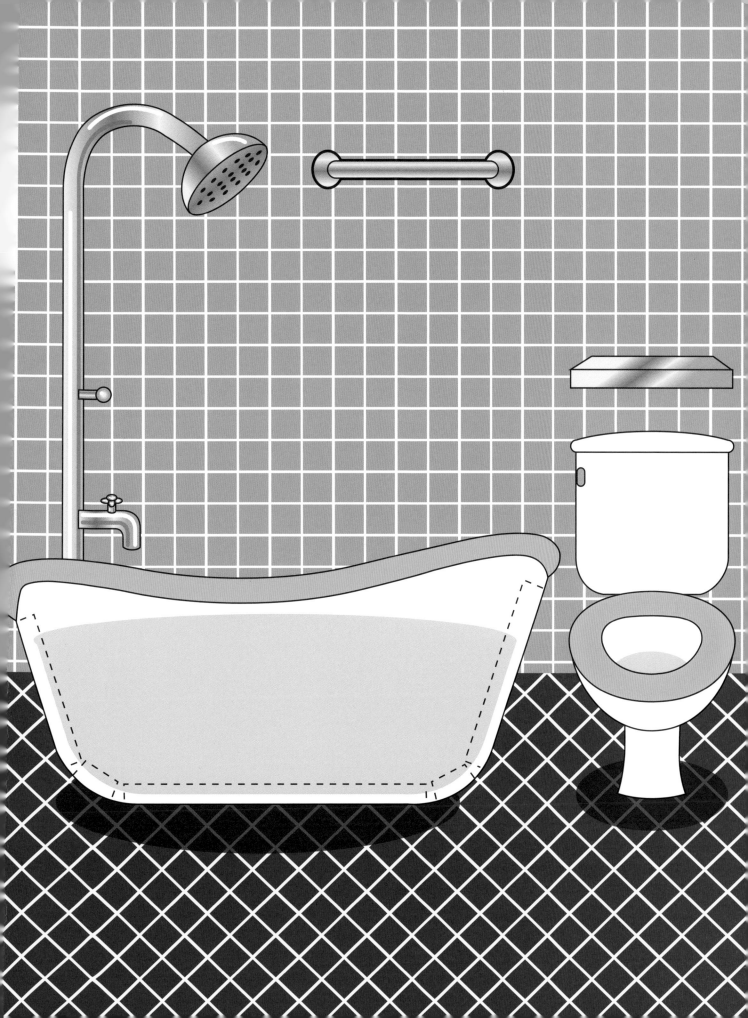